♪♪♫

旋律的
魔法師

關於編曲, 你想知道的事

演唱會鍵盤手、樂團總監、編曲人

李艾璇 著

contents

PART.1 認識編曲

PART.3 組一個樂團

PART.4 不同曲風的編曲

PART.5 編曲過程體驗

結語

音樂如生活，要用聽覺、感情和本能譜成，
不能只憑規律。

Music is like life. It must set by hearing,
feeling and instinct, not by rules.

音樂總是有種莫名的魔力

音樂的魔法，可以瞬間讓空間轉換、讓氣溫變化、讓情緒暗示、讓情感釋放。音樂有氣味、有畫面，更重要的是，有記憶。透過一段旋律或是和弦進行，就能快速地回到自我記憶中時光旅行。

音樂能夠詮釋出：一片落葉的聲音、一滴雨水的溫度、一口熱湯的悸動、一夜雪花的冰封，甚至是一段生命的旅程。

自從我有記憶以來，都是不斷的在哼唱著，從兒歌唱到學校音樂課教的歌；從到八點檔主題曲，唱到當紅偶像明星的主打歌，音樂就像是我靈魂中與生俱來的陪伴。漸漸的，我發現自己的聲音似乎可以唱出全新的、由我腦海裡長出的旋律。

然後我開始對鋼琴感興趣，發現不同的和弦和著

不同的音符會產生出完全不同的風味和情緒。之後我又對其他樂器好奇，原來這樂器搭上那樂器會讓人想翩翩起舞或是心碎滿地。迪士尼、宮崎駿… 我熱愛那些電影、劇場配樂中將相同旋律的曲子透過編曲不斷變形，發展出新的轉折和動機。我也喜歡搜尋和收集一首首經典歌中的多種編曲。

編曲很像服裝設計，好的編曲家能夠將曲子穿上最合身舒適的剪裁（音樂風格）、材質（音色）。也很像主廚，在一道料理中以最好的比例搭配出最美味新鮮的佳餚。這需要一些天份，但也可能練習出品味的。

謝謝艾璇老師這本如此可愛又實用的音樂魔法書，就像獨門秘笈一樣，不私藏地分享編曲的樂趣。也謝謝正在閱讀著這本書、喜歡音樂的你。願你能從中找到最適合的方式來詮釋自己。

如果每顆心都是一首歌，那會是多美好的啊！我們彼此聽著！

歌手、詞曲創作者、音樂製作人

許哲珮 Peggy

有故事、有風景的音樂火花

　　編曲家就像是一個大廚，將詞曲作者提供的食材，經過精心設計與巧手打造，成為一道色香味俱全的佳餚呈現給聽眾。有時候平淡無奇的食材，在編曲家的用心編輯下，有了情緒、有了故事、有了風景、有了感動。編曲工作在華語市場上，只有一次性的工錢，並沒有發行後的版稅公播的收入，可以說是一個腦力勞力付出與收入不成正比的差事。發展這麼多年，還是有許多前輩先進的用心投入，打造了無數經典的動人歌曲，才有今日我們華語歌壇的樣貌。

　　我有幸與艾璇老師為同時期出道的職業編曲樂手，二十幾年過去了，我們還在這個市場貢獻心力，彈奏出我們對於音樂美感的想像，希望聽眾們能更加了解每個樂器音符後面的故事。

　　此次，艾璇老師將這些珍貴的的知識無私分享，

並用淺顯易懂的系統整理出來，讓讀者可以從生活中的許多細節了解旋律，了解樂器的組成與功能。用易懂的圖文與音樂範例說明，讓大眾輕鬆地進入音樂的世界中，這實在是一件不簡單的工程，相當有心也非常令人感動，希望大家不要錯過這個好機會，一起來進入旋律與節奏的世界，讓音樂豐富人生吧！感謝艾璇老師！

高雄流行音樂中心常務董事、

五月天樂團編曲鍵盤手

周恆毅

讓音樂更好聽，一定要了解編曲

　　艾璇是我在台北傳播藝術學院 Taipei Communication Arts (TCA) 一起學習流行音樂的同學，當時對她的印象是琴彈得很棒，聽力很強，演出時的台風也很穩健，真是個厲害的資優生。之後我們曾在不同的創作樂團中擔任鍵盤手，並在同一個樂團創作比賽中競爭過，還在前後在同一家 Pub 固定演出好一段時間，但回想起來一轉眼已經是二十多年前的往事了。

　　多年後的現在，我們仍不時會在彩排室，機場或演出場合的後台碰到面，除了演出和編曲的工作外，她還組了一個創作樂團，也正在錄製全新的音樂作品，這麼多年來，她仍保持著創作的能量，讓我實在很佩服！

　　艾璇和我的音樂歷程很相似，都是先從學習一項樂器開始，就像拿到了一把鑰匙，從彈琴這個起點，開啟了通往音樂世界的大門，通往了組樂團、現場演出、編曲、配樂製作、錄音、混音、詞曲創作等……各個不同的世界。但從前因為流行音樂教育資源和資

訊的封閉，很少有管道可以直接或間接的接觸到這項一般人難以理解和入門的工作，所以一開始學習編曲，我們都是用自己最熟悉的樂器和從最喜歡的流行音樂開始，由不斷反覆地聽 CD、採譜、演奏，解析音樂中的編曲環節，每個樂器彈奏和使用的音色與效果，並藉由組樂團加速認識到其他不同的樂器的功能和聲音特性，如鼓、Bass、吉他等，這些多年來累積的練習與實戰經驗，讓我們得以在這條辛苦的音樂路上繼續往前走。

我常被問到，要如何成為一個編曲家或是要如何完成一首好的編曲作品？我相信看完這本書後，你將會得到許多解答！一個編曲家除了基礎的樂理知識，樂器演奏能力外，更要了解各種樂器的特性，長期培養敏銳的聽力和豐富的想像力，還要多去欣賞和解析各類型的音樂作品。

拜科技所賜，現在接觸編曲已不再像從前一樣，要被購買許多昂貴、龐大又複雜的硬體器材所限制，只需要一台效能不錯的筆電，安裝基本的編曲軟體和音源，準備一本帶領你認識編曲的好書，就可以開始好好享受這個有趣又充滿挑戰性的音樂旅程。相信跟著艾璇老師詳盡又豐富的解說，能讓你對於編曲的世界有更多的瞭解和不同的啟發收穫。

<div align="right">

音樂製作人、編曲家、演唱會音樂總監

黃冠豪

</div>

打開耳朵，聽見音符的氣味

　　記得第一次與艾璇相遇是在錄音室，以樂團的形式一起編曲錄音，絞盡腦汁在想自己要彈奏的內容。同時也聆聽到其他樂手的創意點子，非常刺激好玩 . 後來的日子也一起做了許多現場演出，在一次次的排練與實戰經驗中了解每個樂器彼此與音樂的關係。

　　就像這本書所講的，我的編曲啟蒙是從「組一個樂團」開始，從一把吉他開始，歌曲的段落要如何詮釋？要抒情的撥奏分解和弦？還是率性地用力大刷？也聽到了其他樂器加入，沈穩的 bass 低音，振奮的鼓組節奏聲響，鋼琴一顆一顆的琴鍵流動 都慢慢累積成為我的音樂養分。把耳朵打開，分析、解構再重組，一首歌要表達的情感就在一個樂團的編制演奏下，加上歌者的演唱傳達出來。

　　在對每個樂器越來越熟悉後，又讓我陷入瘋狂著迷

的就是編曲呈獻的「氣味」。一段旋律、一句歌詞，要搭配什麼樂器？其實沒有一定的標準答案，但也就是在無限的排列組合中，編曲人要找到那一條符合這首歌曲「專屬氣味」的道路，其中的思考包含你對歌曲的理解、自己獨特的品味與參與音樂人溝通的過程，一起找到一首歌的「氣味」的最大公約數，這是最好玩的事情！

　　編曲也像是幫一首歌穿上一件合適的衣服，上衣要穿襯衫或是 T 恤？藍色或是黃色？或是鵝黃色？質地要是棉質或針織毛衣？追求細節的過程總讓人流連忘返，又或者回到原型！一件白素 T 最純粹？所有生活的經歷都將化為直覺，希望透過音符帶給大家感動！

　　現在的我對音樂、對編曲依然充滿熱情，期待更多的你們加入音樂的行列！

音樂製作人、編曲人、吉他手

鍾承洋（小洋）

學音樂的關鍵在於打開感官，享受與聆聽

環境中的各種聲音豐富了我們的生活，無論是蟲鳴鳥叫、用來說話的嘴巴、喉嚨、媽媽炒菜發出的鍋碗碰撞……只要能夠發出聲響，都能組合成音樂。悅耳的聲響稱作樂音，難聽的聲響稱作噪音。

可能很多人以為，不懂樂理、不會樂器，就無法創作音樂，其實，音樂可以用各種形式呈現，可以簡單，可以複雜，能夠傳達各種情緒，引發潛意識中的意象，安定精神、緩和焦躁心情、肢體放鬆、調節呼吸……

這本書主要是想讓大家認識編曲是怎麼一回事，如同蓋房子、煮一道美味的料理一樣，把所有的元素，一點一滴堆疊起來。有沒有去過 KTV ？或是尋找流行音樂伴唱的經驗？一首完整的歌，把歌手哼唱的旋律抽掉，留下的東西 (卡拉)，就是編曲。

　　旋律是基本食材，編曲則是調味的醬料，將曲子襯托得更加立體出色，沒有了編曲，所有歌曲只剩下一個單調的線條。創作音樂的能力最重要的不是懂樂理、會樂器，而是懂得聽歌。所有學習都是從模仿開始，學會分析你喜歡的曲子，是編曲的第一步。

　　從曲子中的段落、旋律、和弦進行與編排中，發現好聽的歌曲如何組合與生成，一首曲子經過「編曲」的包裝後，就會呈現不同的風貌！

　　不會任何樂器也沒關係，不必擔心書中會有太過艱澀的理論，我希望能盡量以淺白簡單的解釋，說明音樂複雜與多層次的概念，讓大家都能用最易懂的方式享受音樂、認識編曲。

PARt ①

認識編曲

音樂大致上可以拆解成三個部分，旋律、和弦、節奏，了解這三個元素，是開始認識編曲的第一步。

Melody is the main axis and soul of the song

旋律是歌曲的
主軸與靈魂

　　你會不會唱歌呢？聽到一首流行歌曲，即便在沒有任何樂器陪襯的狀況下，是不是有過不自覺哼唱起來的經驗呢？這樣單一的線條就是旋律。

　　旋律可能是一首歌的主軸，也可能是某段音樂裡的記憶點，只要那段旋律一響起，就能馬上讓人連結某些情境與畫面，原來是那首歌～就是那齣劇啊！旋律是一首歌的靈魂所在，以流行音樂來說，是與歌詞配合密不可分的音樂線條。

　　過去旋律在廣告中的運用非常廣泛，有點規模的公司，甚至會邀請作曲人，為產品或公司做一段約莫 10 秒的形象音樂，這樣的音樂通常被稱作 Jingle，如同產品 Logo 一般，只要短短幾秒的旋律響起，就足以讓人連結到該產品或公司。所以 Jingle 可以說是聽覺上的 Logo。

生活中充滿旋律

其實日常生活中也不難發現旋律的存在，搭乘交通運輸工具時，你會聽到捷運的旋律、高鐵的旋律……這些形象的聲音充斥在我們生活的每個角落，每一間不同超市、不同便利商店進出的門鈴，或是每天提醒你出來倒垃圾的《給愛麗絲》。

當然，旋律不只是能哼唱，這樣的線條，絕對可以用任何樂器來單獨呈現。通常旋律指的是，同一個時間只能發出單音符的狀態，所以音樂可以單單用旋律來表現嗎？當然可以！音樂沒有非得形塑成的樣貌，好不好聽由個人決定，有時候清唱一段旋律，功力高強的人就足以把所有情緒表現地淋漓盡致。

品牌旋律

只用文字敘述，可能很多人還是不清楚旋律到底是什麼？下面列舉出一些經典旋律，可以利用手機掃瞄 QRCODE 聽音檔，另外附上五線譜標記的旋律，讓有一點樂理概念的人也可以簡單理解。

許多品牌常以旋律使觀眾留下深刻的印象，搭配廣告片段，讓觀眾腦中不自覺地浮出旋律，很多經典品牌更會隨著時代的變化，以相同的旋律，利用不同的編曲讓歌曲呈現新面貌，這些耳熟能詳的旋律，你聽過哪些呢？

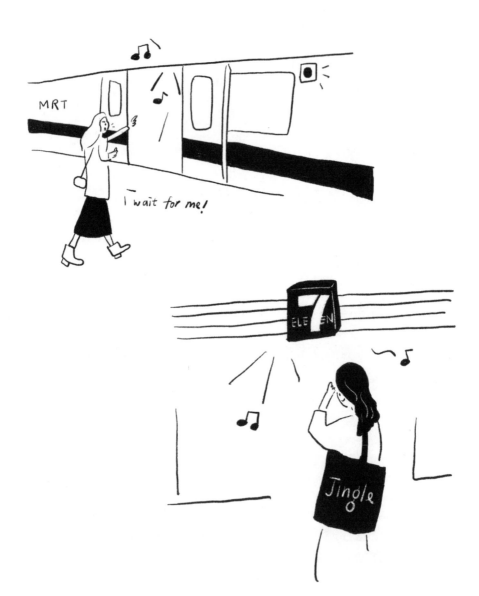

7-11

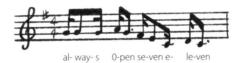

al- way- s　0-pen se-ven e-　le-ven

7-11 門鈴

全家門鈴

頂好

頂 好 wel-come 就 在 你 身 旁

Hola

Ho － la

麥當勞

麥　當勞都是　為　你

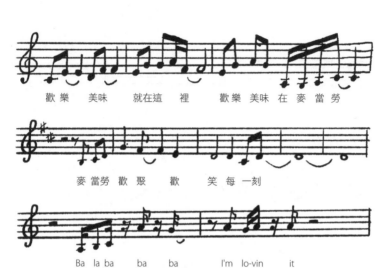

歡樂　美味　就在這　裡　歡樂　美味　在麥　當　勞

麥　當勞　歡聚　歡　笑　每　一刻

Ba　la ba　　ba　　ba　I'm lo-vin　it

肯德基

吮指　回味　樂無窮

乖乖

乖乖 乖 乖乖乖　乖乖 棒棒棒　健康快樂乖乖　天天都 要 乖乖

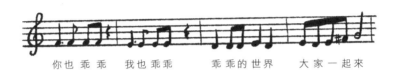

你也 乖乖　我也 乖乖　　乖乖的世界　大家 一 起來

乖乖 乖乖乖 天天都要乖乖　健康快樂　　乖乖

Pinky

PinkyPinkyPinky 三種口　味　開車開車 吃 Pinky 無聊吃 Pin-ky

口裡芳香 不口臭　　嗯～　　你要吃 Pin-ky

小護士

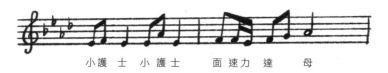

小護 士 小護士　　面 速 力 達 　 母

綠油精

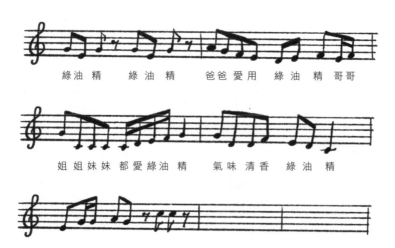

綠油 精　　綠油 精　　爸爸 愛用　綠 油 精哥哥

姐姐妹妹 都愛綠油精　　氣味 清香　綠 油 精

大同

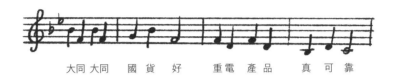

大同 大同　國貨好　　重電產品　真可靠

家電空調　式樣新　　視聽電腦　真先進

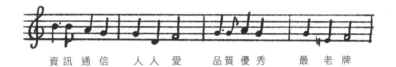

資訊通信　人人愛　　品質優秀　最老牌

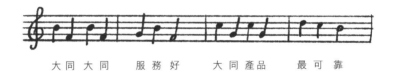

大同 大同　服務好　　大同產品　最可靠

listen ————————————————————————————

7-11　　全家　　麥當勞　　肯德基　　乖乖

pinky　　小護士　　綠油精　　大同

加上和弦
讓旋律聽起來更豐富

　　簡單來說，和弦就是和聲，不同的和弦組成起來，就是你唱的歌旋律的背景音樂。將旋律配上和弦，歌曲會聽起來更有趣與和諧一些。

　　如果用鋼琴或吉他來解釋的話，同時按壓三到四個以上的音符，稱作和弦。樂理上的說法是，堆疊兩個三度的音符組成的三個音，或是堆疊三個三度組成的四個音，就是和弦。

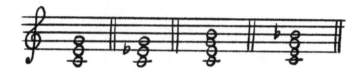

　　對沒有基礎概念的人來說可能有點難理解，你可以想像沒有樂器的純人聲樂團阿卡貝拉，同時三到四個人一起發出不一樣的音符（每個人只代表一個音符），這樣就形成了一個和弦，或是說形成了和聲這件事，大家可以聽看看有和弦與沒有和弦的差別。

 listen ——————————————————————————

單一線條旋律　　旋律加上和弦

和弦可以改變旋律的情緒

　　如果旋律是骨架，和弦就像血肉，支撐起曲子的形態，讓整個聲響的寬度都不一樣了，但其功能不僅於此。和弦也是調色盤，可以影響一段旋律的情緒色彩，使聽者產生不同的感受，因為和弦不論是三個音還是四個音，音符間的度數（音符的間距）可以有著各種的排列組合，不同的度數組成會形成不同類型的和弦，像是大和弦、小和弦、減和弦、增和弦、大七和弦、小七和弦等等。

　　沒有樂理概念的人可以聽聽和弦基本型的聲音連結，了解不同色彩的和弦是什麼感受。簡單來說，大和弦跟小和弦的差別只在於，組成音（三個音）之中，只有中間那個音符不一樣，就能產生明亮與幽暗的不同變化。

　　這邊用鍵盤說明和弦在五線譜對應到鍵盤的位置，特別標示的部分是中間不一樣的音符，除了看五線譜之外，大家也可以在鍵盤上試著自己按看看。或是上網下載手機 app 也會有手機鋼琴鍵盤可以玩。

不同類型的和弦

　　當然不同和弦的明暗度，是以一般人的感受來形容的，畢竟每個人對音樂的詮釋感受都可能會有自己獨特的解讀。所以，將一些和弦名稱配上對應的連結讓大家感受一下，不同和弦將帶來什麼樣不同的感覺。

C　　　　　　　Cm　　　　　　Cm(b5)　　　　　C+

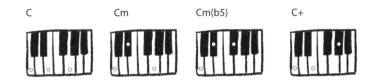

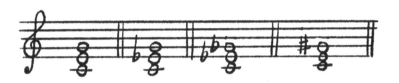

 listen ——————————————————————————

三和弦變化的明暗度

三和弦

用兩個音程（音與音之間的距離）組成的三個音，主要有四個大項，分為大和弦、小和弦、減和弦、增和弦。

講解和弦之前先給大家一個概念，鋼琴上的每個音符都有一個音名，以固定調的 Do、Re、Mi、Fa、So、La、Si 來命名，依序為 C、D、E、F、G、A、B，如果各自又有升降音需要標示的話，譬如升 Do、降Re，用音名來標記的符號為 C#、Db。

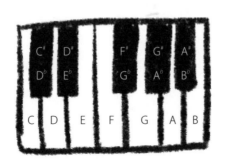

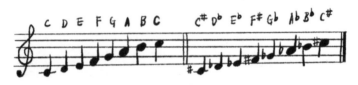

介紹樂理總是會有一些枯燥的理論必須消化，所以把這些理論更具體化，讓人可以更容易理解，為了方便介紹，先以 C 為和弦的基礎來示範各種和弦的差異與標記法。

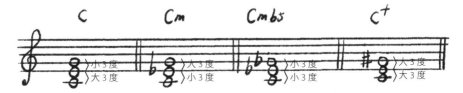

〉**大和弦（C）**──由一個大三度疊一個小三度組成的和弦，一般來說，會比下面兩個和弦聽起來明亮些。

〉**小和弦（Cm）**──由一個小三度疊一個大三度組成的和弦，一般來說，聽覺上會較大和弦再灰暗一些。

〉**減和弦（Cm(b5)）**──由兩個小三度組成的和弦。

〉**增和弦（C+ or C#5）**──由兩個大三度組成的和弦。

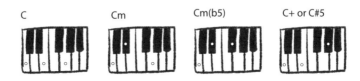

listen ───────────────────────

| 大和弦 | 小和弦 | 減和弦 | 增和弦 |
| C | Cm | Cm (b5) | C+ |

七和弦

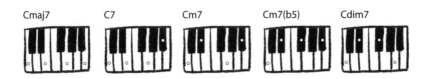

　　三和弦的音符組成較七和弦（四個組成音為基礎）來的單純，單純的和弦，感受會相對直接，強度也相對比較大。複雜的和弦，感受變化較多，所以在處理情緒轉折的選擇更多，列舉一些七和弦的基本型，讓大家感受一下聽覺上的不同。

〉**大七和弦**（Cmaj7）──是由一個大三度＋大三度＋大三度組成的和弦。

〉**屬七和弦**（C7）──是由一個大三度＋大三度＋小三度組成的和弦。

〉**小七和弦**（Cm7）──是由一個小三度＋大三度＋小三度組成的和弦。

〉**半減七和弦**（Cm7(b5)）──是由一個小三度＋小三度＋大三度組成的和弦。

〉**減七和弦**（Cdim7）──是由三個小三度組成的和弦。

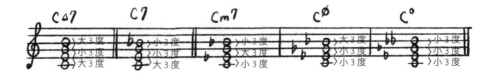

 listen

大七和弦
Cmaj7

屬七和弦
C7

小七和弦
Cm7

半減七和弦
Cm7(b5)

減七和弦
Cdim7

　　下面這段音樂，用各種合弦搭配組合，大家可以用耳朵感受和弦的順序依序可能是什麼和弦，讓大家猜猜看，猜錯了沒關係，慢慢訓練自己聽出對的和弦，在下面 qrcode 裡將揭曉答案。

 listen

和弦變化

解答

§

Rhythm is the heartbeat of the song

節奏是曲子的心跳

　　另一個重要的音樂元素是節奏，節奏不需要詳細
解釋，大家應該在心裡已經有一定程度的想像跟理解，
很多事情都跟節奏脫離不了關係，例如心跳。

　　音樂裡的節奏，首先要關心的是速度，用來衡量
速度數值的專有名詞叫 BPM，BPM 是 Beat per minute
的縮寫，也就是一分鐘幾個拍，你的心跳 BPM 多少？
就是一分鐘心跳幾下，如果一分鐘心跳 60 下，那麼你
的心跳 BPM 數值就是 60。

　　一首歌的速度快慢，是用這樣的數值來衡量並溝
通的。聽看看心跳 BPM60 是什麼樣的速度？現在有很
多手機都有 app 程式，節拍器的 app 名稱搜尋關鍵字是
「Metronome」，這些程式裡有很多節拍器，是用來練

習音樂定速用的工具，也是用來訓練節奏感與穩定度的介面。

可以試著在 app 上面訂一個 BPM 的數字，感受一下心中的音樂速度在哪裡？速度只是節奏裡的一個基礎，訂好速度之後，節奏變換可以為音樂帶來高潮迭起的化學變化喔！

節奏在音樂上屬於時間軸

音符與音符之間停留的時間長短，形成了節奏的基本樣貌。有時候，節奏是夾帶在音符之中，有時候，節奏是沒有音符的單純聲響。什麼意思呢？以打鼓為例子，鼓組基本上只是單純地負責節奏型態，但是不附帶音高功能的。

當然，任何聲響都有屬於各自聲響的音高頻率，但鼓組的音高基本上對音樂整體性來說，不大會產生太大的影響，功能是主導整體音樂型態的律動。什麼是律動？聽到音樂就想動，就是被音樂節奏的律動引發的。

 listen

心跳 BPM60 的速度感

節奏型態配上適合的和弦走向與配器，這樣的結合會形成各種音樂類別，如電音、嘻哈、饒舌、搖滾、節奏藍調、靈魂、藍調、爵士、拉丁、雷鬼、民謠、鄉村、流行等等。

　　隨著時間變化，這些被定義的音樂類型也不再那麼絕對，不再能夠被清楚地劃分與定義，尤其是流行音樂，更可能以不同的組合，形成一種無法被定義的新型態，各種類型可以被融合成任何不一樣的組成樣貌，任何組合的可能性，都可以成為屬於個人獨特的音樂類型，只要能夠清楚傳達內心感受，什麼都是合理的。

　　如果想體會律動，開個適合的 BPM，試著用手在桌子上隨著規律的速度拍打著自己想像的節奏，這就是屬於你的律動！試著模仿一下，找個 APP、設定 BPM 為 120，用手在桌上跟著敲打。

　　或者在這樣自己敲出來的節奏裡，哼上一段旋律，旋律加上節奏，就變成一段完整的音樂了，要不要試著動手並開口試看看呢？試著模仿，我們一起來混合拍打桌子的節奏與哼唱旋律。

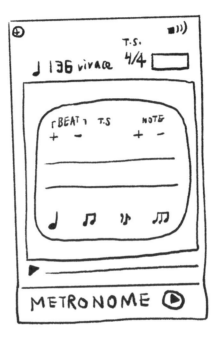

 listen

桌面拍打
節奏

桌面拍打節奏
隨意哼唱

認識節奏的符號

$^2/_4$、$^3/_4$、$^4/_4$、$^6/_8$……等等，代表的意義是什麼呢？前面提到節奏屬於時間軸，音樂演奏的過程中，在節奏的帶領之下，是不是會忍不住跟著一種規律的頻率搖晃著？

一般常見的音樂類型，隨著時間推進，會在規律的小節數裡流動著，一路延伸下去，什麼是小節呢？就是把拍子規範在一定的時間內，那個被規範的時間內就叫做一小節，而上面的 $^2/_4$、$^3/_4$、$^4/_4$、$^6/_8$……叫做拍號。

$^2/_4$ 的意思是以 4 分音符為一拍，一小節有 2 拍；$^3/_4$ 的意思是以 4 分音符為一拍，一小節有 3 拍；$^6/_8$ 的意思是以 8 分音符為一拍，一小節有 6 拍。

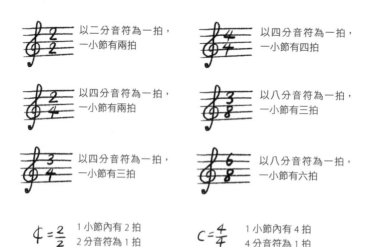

五線譜上的拍號呈現

　　什麼是幾分音符,等大家要深入學習音樂時,再慢慢懂就可以。在這用圖表簡單說明常用的幾分音符代表的意義。幾分音符是用來標記音符長短的。目前需要知道的是,一小節有幾拍,在那個規律的一小節裡,用規律的長度拍幾下,2/4 的話,一小節拍 2 下,6/8 的話一小節拍 6 下,以此類推……

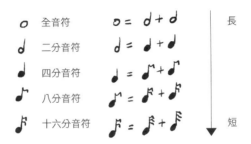

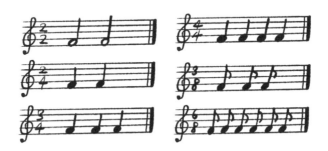

　　還記得前面提到的 BPM 嗎?一首歌的快慢、一小節幾拍的呈現,這兩個符號就是音樂裡最基本的節奏定義。

舉例來說，可以用下面的方式表達，Tempo：120（4/4）：每一小節的速度為 BPM120，以四分音符為一拍，一小節有四拍，所以打開你的節拍器，定速 120 之後，規律地以這樣的速度，一小節拍四下，一路延伸至接下來的小節數。

　　用實例示範，在定義好的 BPM 跟規律的小節裡，一小節幾拍呈現起來究竟是什麼感覺？我會跟著節拍器一起打拍子，先讓節拍器進行一小節，跟著第二小節接上，每一個小節的第一拍節拍器都會有個重拍(音量或音色不一樣)，好讓大家清楚區分每一個小節的循環。

　　你可以跟著用手拍的時候，第一拍也下一個重拍，讓每一小節規律的律動更加明顯地區分，範例 1 有兩個音檔，讓大家感受第一拍有重音跟沒有重音的差別，感受一下加重音的律動感。

　　複雜的節奏不僅止於此，上述提到過的節奏類型，除了定義好的速度跟拍號之外，每一種類型的節奏型態，大多有它定義裡的速度跟拍號，然後用不同的大鼓、小鼓拍點組合，或者是低音貝斯的節奏走法，甚至是吉他、鋼琴各種樂器不一樣的節奏組合，而形成了各種不同的音樂類型。

　　在還沒形成基礎音樂概念的階段，只能夠欣賞這些類型不同的美妙之處，讓我們先用耳朵、用心去感受這些音樂，學習如何欣賞與分析是接觸音樂與編曲的第一步，也是最重要的關鍵。

速度＋拍號範例 1：
Tempo：110（3/4）

速度＋拍號範例 2：
Tempo：90（2/4）

速度＋拍號範例 3：
Tempo：76（4/4）

速度＋拍號範例 4：
Tempo：66（6/8）

　　以上面四組速度與拍號為基礎，聽看看加入整套爵士鼓的感覺是如何，律動感更凸顯了。

 listen

範例 1 有重拍	範例 1	範例 2	範例 3	範例 4
110（3/4）	110（3/4）	90（2/4）	76（4/4）	66（6/8）

加入爵士鼓 1　加入爵士鼓 2　加入爵士鼓 3　加入爵士鼓 4

PARt ②

單一樂器編曲

編曲的內容形式由簡入繁，可以有各種的組合呈現，除了結合前面所說的樂理部分，和弦與節奏的搭配之外，配器在編曲中所扮演的角色也很重要，接下來將介紹配器的選擇、演奏方式與角色定位。

How to choose an appropriate instrument

選擇適合編曲的樂器

　　介紹完音樂的基本元素之後，要正式進入編曲的世界。前面提到，把主旋律抽掉的背景音樂就是編曲，這是一個比較容易理解的說法。主旋律可能是歌聲表現、純樂器演奏，而配樂也可能只是無主線條的編曲，不一定會用明顯的旋律呈現，因為過多的線條，反而容易干擾音樂情境。

　　所以，有些編曲是專門針對情境的配樂所做，配樂可能是針對電影、電視、動畫、舞蹈，舞台劇的劇情而衍生，有時候是為了電玩效果和營造氣氛而做，例如打鬥、緊張、懸疑、溫馨……等感覺。

　　配器的選擇也就是樂器的選擇，舉凡各種能夠發出明確音階，或是呈現重拍的打擊樂器，都可以成為

編曲的配器，生活中的鍋碗瓢盆，甚至環境噪音也具備著發聲的條件，一樣可以被拿來用作編曲的元素。

列舉一些常見的樂器，鍵盤（鋼琴或電鋼琴）、吉他（木吉他、電吉他）、貝斯、爵士鼓組、弦樂（大提琴、小提琴、中提琴、低音大提琴）、管樂（小號、長號、法國號、薩克斯風、長笛、豎笛、黑管、單簧管、低音管）、豎琴、大鍵琴、風琴類（管風琴、口風琴、手風琴）、木琴鐵琴、胡琴類（二胡、京胡）、蕭、笙、梆笛、嗩吶、琵琶、月琴、揚琴、鍵盤合成樂器、各國傳統樂器……

每個樂器的音色、音域、單音或多音等方面樂性不同，不同的特性，可以呈現不同的效果與氛圍。在編曲的過程中，可以使用的配器數量是沒有限制的，只要每個樂器編排得當，充分發揮在樂曲中的特色即可。

但配器多一定好嗎？那可不一定。配器可以無限多，當然也可以呈現單純內斂的美。畢竟要以純粹單一項目發揮所有的起承轉合，遠比許多元素組合在一起更需要琢磨。細膩思索，才能用簡單幾個音把情緒掌握的恰到好處。上述的樂器，並非都適合拿來做單一編曲的配器，這裡會以最通俗的編曲習慣來做介紹。

挑選編曲樂器的重點

為什麼有些樂器適合，有些樂器卻不適合呢？差

別在於，有些樂器可以同時間發出許多音，有些卻只能在同時間單單發出一個音。除了這點之外，音色也是很大的考量，如果音色搶過主旋律，讓整體編曲聽不出旋律的重點，就是失敗的結合。

　　有些音色無法長時間延音，在抒情歌曲表現長音的時候突然就中斷了，情緒會跟著被中斷，或是歌曲需要一點輕重音的表現，但樂器音色過於沈重混雜，都會影響整個曲子的表現，因此了解樂器的特色，才能在編曲中發揮需要的特長。

　　同時間只能單單發出一個音的樂器，比較適合演出單一旋律，或是在編曲中擔任單獨線條的部分（旋律副線條）。這類單獨一個樂器是無法形成和弦的，舉例來說，一支長笛無法構成一個和弦，因為一支長笛同時間只能發出一個音符，雖然三支長笛可以分配不同音符組成一個和弦，在此還是針對常見單一樂器就足以處理一首完整編曲的樂器類型做討論。

 listen

不適合單一編曲的配器

piano

單一樂器／鋼琴

　　鋼琴有樂器之王的稱號，幾乎是所有正式學習音樂的入門樂器，一旦從鋼琴的角度切入學成，日後在音樂學習發展的延伸上，會比較容易掌握宏觀的全局。

　　純鋼琴搭配上巧妙的編曲，便足以呈現一整個交響樂團的起承轉合，主要是因為鋼琴這項樂器的特性，鋼琴可說是所有樂器類中呈現音域最廣的，鍵盤呈現的音域可達七個八度。

　　一個八度就是鍵盤上的 CDEFGABC，如此再乘上七倍。鋼琴的同時發聲數是沒有限制的，限制發聲數的關鍵在於同時可以用幾根手指頭運作，音樂發揮的空間很大。

高中低音域皆可表現

　　音域寬廣的好處是什麼呢？可以讓編曲在和弦上面的安排有絕佳的彈性與空間，一個純粹的大和弦內

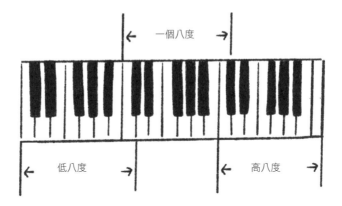

一個八度

低八度　　　　　　高八度

的三個組成音，在鍵盤上就有七組不同音域可以選擇應用。

　　音色的呈現上，由於鋼琴音域寬廣的特性，你可以在高音域聽到清脆度，可以在中音域感受到溫暖包覆，更可以在低音域得到渾厚的安全感，高中低音域都能掌握的樂器，大概只有鋼琴了吧！

 listen ─────────────────

大和弦在鋼琴
不同音域上的呈現

自帶和弦與節奏的功能

至於編曲裡的鋼琴音域如何選擇，則取決於編曲過程中的經驗累積，根據主旋律演唱者的音色與音域，去選擇相對應可加以烘托的位置。由於構造的關係，鋼琴內部是由琴槌擊弦而發出聲響，隨著技術的進步，鋼琴發出的聲響可以既巨大又柔和。

透過手指力道的控制，可以抒情也能具有磅礴氣勢；擊弦讓鋼琴展現節奏需要的強度與斷音；透過延音踏板的輔助，音符可以柔和地延續而不中斷。

鋼琴本身自帶和弦與節奏的功能，很多時候，單單鋼琴就足以完成一首完整的編曲了。

常見的流行歌例子有：孫燕姿的《天黑黑》、鄧紫棋的《畫》（Live Piano Session）、蕭敬騰的《我有多麼喜歡你》、張惠妹的《偷故事的人》、林俊傑的《愛與希望》、Adele 的《Someone like you》……

甚至可以試著把原本配器複雜的編曲，拿來用純鋼琴改編呈現，舉個例子，網路上陳綺貞的歌曲《躺在你的衣櫃》，有完整編曲版也有鋼琴版，雖然鋼琴版後面有弦樂的加入，但還是以鋼琴為主要架構。

用鋼琴呈現不同情緒

Acoustic guitar

單一樂器／木吉他

　　木吉他是現代流行音樂除了鋼琴之外，最常被拿來用做單一樂器編曲的選擇，相對於鋼琴，木吉他的價格便宜、體積輕巧、機動性更強，方便攜帶到任何想演奏的場所，在學習上也較鋼琴容易入門上手。

　　所以在校園裡，大多不曾接觸過流行音樂或樂團卻深感興趣的人，會選擇木吉他作為音樂之路的啟蒙，畢竟只要一把木吉他，就可以完整地為一段旋律伴奏，讓一群人聚在一起歡唱同樂。

　　木吉他屬於撥弦樂器，是以右手拿 pick 刷和弦節奏 (strum)，或是以右手靠四根手指做旋律線條 (Fingerstyle)，搭配左手按壓琴格上的和弦位置來產生樂句，然後再透過共鳴箱的震動而發出聲響。

適用於清新的風格

因為樂器特性與演奏的方式可以兼具和弦與節奏，所以木吉他跟鋼琴同樣適合擔任單一樂器的編曲配器，除了可以用分解和弦(把和弦組成音拆開來在不同時間軸上演奏)來處理抒情的曲調，更可以用刷和弦的方式帶入輕快節奏的樂風。

所以木吉他相當適合用來處理清新小品的編曲，聽到木吉他的樂音，是否讓人連想起校園生活了呢？示範一下用 Fingerstyle 表現分解和弦的感覺是如何，以及 strum 刷和弦表現節奏重拍又是什麼樣的感覺。

木吉他的音色，大致分為兩大類，分別是古典吉他與民謠吉他，古典吉他使用的是尼龍弦，音色較為柔和，彈奏方式主要著重在 Fingerstyle 的演奏上。而民謠吉他使用的琴弦則為鋼弦，音色較為清亮，在編曲的運用上範圍較廣，不論是抒情的曲調或是強調節奏性的曲風都很適合。

因此民謠吉他是比較適合用來呈現自彈自唱的流行音樂，古典吉他則比較傾向於藝術性的獨奏。當然，也有人把木吉他本身當作打擊樂器使用，這時候除了旋律與和弦節奏之外，還能身兼敲擊的功能。

以下列舉一些純木吉他在流行音樂中擔當編曲唯一配器的例子，像是早期那英的《夢一場》、順子的《寫一首歌》、蕭敬騰的《Green Door》、張惠妹的《人質》。另外也常從自彈自唱的民謠歌手曲目裡找到，像是陳

綺貞的《家》、《手的預言》；盧廣仲的《明仔載》、
《壞掉了》、《無敵鐵金剛》、《月光備忘錄》、《善
良的眼鏡》；Adele 的《Daydreamer》……

 listen ─────────────────────────

AG Fingerstyle　　AG Strum　　尼龍弦音色　　鋼弦音色

純粹的音色撫慰人心

　　另外還有一種吉他稱作烏克麗麗 (Ukulele)，有人叫它為夏威夷吉他，近年來常被用作另一種吉他來詮釋編曲，因為只有四根弦 (民謠吉他有六根弦)，少了民謠吉他學習上的複雜度，多了更輕巧的外型，對年齡層較低的學習者來說更加容易上手了。

　　烏克麗麗的琴聲雖然沒有民謠吉他頻率來得寬廣，也少了豐富的音色表現，但其純粹的樂音，卻有著洗滌人心的撫慰作用。

鋼琴與木吉他最常用來製作 Demo

以上常見的單一樂器，除了可以單獨完成一首歌的編曲之外，也常拿來作為編曲在進入完整編制段落之前的鋪成，在歌曲起承轉合的開端，淡淡地將情緒帶入，再進入完整編制的高潮，這樣的例子廣泛被使用。

即使不是用作單獨完成一首歌，這兩個樂器更經常是貫穿全曲架構的重要角色。另外，一首編制豐富的歌曲，同時也可以反向操作，改編成純鋼琴或純吉他伴奏的形式。

因為可以獨立完成完整編曲的特性，創作旋律者經常選擇使用鋼琴與吉他來製作 Demo。Demo 是什麼呢？Demo 是創作者用來傳達創作旋律的音樂檔案，除了旋律之外，會搭配簡單的和弦節奏與配器來傳達創作概念，用來與製作人或是編曲者作為溝通的樣本，而鋼琴與吉他是最快且最容易傳達的媒介了。

以下列舉一首公版音樂，試著做成純鋼琴音樂分享給大家。

 listen ————————————————————

純鋼琴編曲

PART ③

組一個樂團

單單純鋼琴或純吉他的編曲很方便也很自由，但似乎有那麼點寂寞與單調，試著把其他配器的素材一點一點加進編曲裡吧！

Drum kit、Drum set

樂器組合／
爵士鼓組

　　爵士鼓屬於打擊樂器的範疇，在各類型音樂裡佔據著一定程度的份量，可為節奏性帶來強度並維持整體音樂速度上的穩定度。

　　相對於古典打擊樂器的細項分工，爵士鼓是由單人使用鼓棒(鼓刷,束棒)協調四肢，演奏一整組不同音色尺寸的大小鼓與金屬鈸形成的節奏架構，如同房子的架構一般，爵士鼓是整體音樂的結構基底。

節奏型態定調氛圍

　　確認鼓的音色與節奏型態，等同確認了音樂走向的基本氛圍。通常鼓組的編排方式會以一個固定的循環，維持幾個小節，一小節循環或兩小節循環為主。

會有一個節奏的基本型，中間再夾雜一點點的小變化，接著也許在四小節或八小節的位置，安排過門作為變化或成為進到下一個段落的提示。

鼓組過門

雖然爵士鼓不像其他樂器，有明確的音符調性，但只要是可以發出聲響的物體都有它基本的音調。所以即使是爵士鼓，還是可以依據整套鼓去調整鼓與鼓之間的音調高低。

或許我們不容易從鼓組聽到明顯的音階，但一定可以感受到聲響沉降的深度，沉得越深音調越低，所以為了鼓組音色整體的協調性，可以透過調整鼓皮的鬆緊度與張力，達到調和音色與音調高低的結果。

簡單介紹一下爵士鼓的基本組合有什麼，爵士鼓組主要分為兩大類：一類為具有筒身與鼓皮的各式鼓，一類則為單純發出金屬聲響的鈸。

鼓的分類／大鼓 Bass Drum

Bass 意指低音，所以 Bass Drum 是指爵士鼓裡低音的鼓，通常也就是整套鼓最低音的部分了，大鼓發出聲響的方

Bass Drum

式，是透過腳踩踏板帶動鼓槌，敲擊鼓面來發出聲音。

　　由於在視覺上看似用腳踢，所以也有人稱 Bass Drum 為 Kick Drum，大鼓主要為基本節奏帶來持續穩定的重拍，少了大鼓的支撐，有時會讓人產生一種踩空的感受。踩空的感受如同失去了安全感一般，缺乏安定性。

鼓的分類／小鼓 Snare Drum

Snare
Drum

　　snare 指的是鼓背面的金屬響線，金屬響線使小鼓在音色呈現上，相對於其他鼓，可以表現更多的中高頻音色。

　　其亮度使鼓聲具有穿透力，少了金屬響線，小鼓 (Snare Drum) 的聲音就跟中鼓 (Tom-Tom) 差別不大了，因為小鼓音色在整體鼓組裡，多了金屬清脆高頻的獨特性，它的強度在音樂節奏的風格取向上有著重要的位置。

　　另外，小鼓是從軍鼓演變而來的，輪奏 (Roll) 是 Snare Drum 獨特的演奏方式，利用鼓面的彈力帶動鼓棒，在短時

間內產生連續的震動發出聲響，配合金屬響線傳達出來的明亮顆粒，這樣的音色呈現經常使用在情緒激昂的編曲段落裡。

鼓的分類／中鼓、筒鼓 Tom-Tom

Tom-Tom
&
Floor Tom

Tom-Tom 基本上與 Snare Drum 最大的差別就在於金屬響線，筒身較 Snare Drum 為高，筒身越高，聲音越沉，殘響也越多，通常一組爵士鼓會搭配兩個 Tom-Tom，加上一個 Floor Tom 形成一組三個 Tom。

鼓的分類／落地鼓 Floor Tom

Floor Tom 其實是 Tom-Tom 的一種，是所有 Tom 裡面筒身最長，聲音最沉的，由於筒身較長，因此單獨架設在地面上，於是被稱作為 Floor Tom(落地鼓)。

兩顆 Tom-Tom 與 Floor Tom 依照筒身短到長，位置從左到右，音調依序為高、中、低音，通常會依序稱這些 Tom 為：Tom1(高音 Tom)、Tom2(中音 Tom)、Tom3(低音、落地鼓)，可以從調整鼓皮來產生符合樂曲調性需求的音高。

鈸的分類／腳踏鈸 Hi-Hat cymbal

　　爵士鼓組裡屬於純金屬聲響的鈸 (Cymbal)，Cymbal 音色取決於尺寸大小與厚度，甚至氧化程度也會影響鈸的音色明暗度。

Hi-Hat

　　腳踏鈸 (Hi-Hat cymbal)，常用 Hi-Hat 來稱呼，Hi-Hat 通常架設在鼓手左側 (右撇子鼓手)，用三腳架支撐兩片相互面對的鈸，形成開放或是閉鎖的狀態，可以使用鼓棒敲擊出聲，或是腳踩踏板使兩片鈸在開闔之間碰撞出聲。

　　透過腳踩踏板，控制鈸的開闔與配合鼓棒，Hi-Hat 的聲響可以是短而清脆的悶音，也可以是巨大穿透感的殘響，而 Hi-Hat 在爵士鼓組裡通常是提供最規律的節拍來源，維持一個最穩定的基礎拍。

鈸的分類／ Crash cymbal

　　通常直接稱為 Crash，一般直接使用英文名稱，較少用中文名，如同字面上的意思，有捧與轟隆巨響的字義，可以產生尖銳巨大的聲響，主要使用來強調偶而的重拍，用來裝飾樂句而非使用做

Crash & Splash
& China

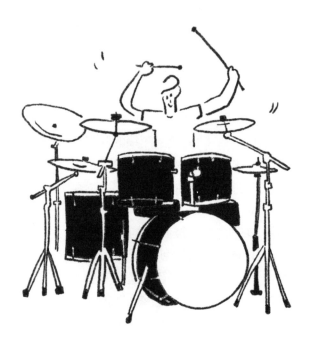

固定的節奏模式，通常在爵士鼓組裡配備一至兩片。

鈸的分類／Ride cymbal

通常直接稱為 Ride，一般直接使用英文名稱，較少用中文翻，功能上接近 Hi-Hat，同樣作為曲子的規律節拍來源，在流行音樂編曲的使用上，經常用來與 Hi-Hat 作不同段落的區別使用。

Ride

其他還有各種細分的鈸類，像是 Splash、China 功能類似，就是一些變化型。

演奏爵士鼓組需要四肢協調、拆解節拍，一個人就可以整合這麼多的聲音，是不是很有趣？以下來聽聽一些鼓組的範例，聽聽整套爵士鼓組合起來的聲響是什麼感覺。

Drum set

隨著科技的進步，爵士鼓組這樣的 Live 樂器，也有了替代功能的電子鼓出現，電子鼓有模仿真實鼓組的實體，也有純粹電腦操作的虛擬音源，在音色上，有從真實樂器取樣來的，也有完全不同於傳統的電子音色，不需要像真實鼓組一般的音色，更可以符合現代音樂多元化的運用。仿效鼓組做持續重覆的小節，這樣的鼓組片段可以稱為 Loop，以下示範 Loop 的呈現。

Loop

Bass Guitar

樂器組合／
電貝斯吉他

　　事實上，除了表現獨奏的段落之外，爵士鼓組在編曲中幾乎很少單獨存在，而與爵士鼓組唇齒相依的樂器代表便是電貝斯吉他了。

　　電貝斯吉他是從低音提琴演變過來的，在搖滾、藍調、爵士、流行等音樂的樂團中扮演很重要的角色，如同字面上的意思，Bass Guitar 就是低音吉他，意指Bass Guitar 在音樂裡擔任了低音演奏的角色，通常是和弦的最低音，稱作根音。

是低音擔當

　　低音有多麼重要呢？爵士鼓組本身可以呈現的只有節奏，不存在旋律，也沒有和弦，唯有加入電貝斯

吉他的低音，讓電貝斯吉他的線條，與爵士鼓組或其他帶有旋律或和弦的樂器之間產生連結，才足以撐起一首編曲的架構。

由於電貝斯吉他的音域較低，對一般大眾而言，是個存在感低落的樂器，高音域明亮的音色比較容易引起注意，如果沒有一定程度的認識與理解，很難發現電貝斯吉他在音樂中的位置，以致於對這項樂器感到極為陌生。

給予音樂安定感

電貝斯吉他如何在音樂中扮演一個稱職的橋樑？前面談到的大鼓 (Bass Drum) 是爵士鼓最低音的部分，

更是音樂中與電貝斯吉他緊緊相扣的環節，電貝斯吉他的音色選擇與節奏上的律動總是緊貼著大鼓。

還記得前面聽到的大鼓聲響嗎？又厚又沉的大鼓，原本少了明確的音高，配上溫暖厚實又帶著音高的電貝斯吉他，整體音樂彷彿從骨架長出了一點肉，多了點紮實的感覺，把低頻補上之後，整體鼓組的架構聽起來更加厚實而沈穩了。這就是電貝斯吉他在音樂中給予的安定感，少了耀眼的炫技，卻是音樂中不可或缺的角色。

電貝斯吉他與吉他的差別

電貝斯吉他在外型上跟吉他很類似，吉他琴弦為六弦；電貝斯吉他則普遍為四弦，也有五弦六弦，電貝斯吉他弦較吉他弦長並粗，電貝斯吉他琴身比吉他來得長。雖然外型相似，但在音樂裡的彈奏方式與作用大不相同，四弦電貝斯吉他的最低音較吉他最低音低了一個完全八度。

彈奏上，二者左手按壓琴格產生和弦或音高相似，右手的彈奏方式則不同，電貝斯吉他通常是用手指撥弦的方式彈奏音符線條，偶而搭配節奏性較強烈的曲風，會用 Slapping 或 Picking 的演奏方式來表現強烈的重拍。

雖然電貝斯吉他一樣可以在同個時間裡發出兩個音符以上的和弦，但在樂器特性上，因為主要呈現的

是低音部，如果用和弦方式呈現的話，音樂相對會容易在低音域糊成一團，所以通常電貝斯吉他做的都是單一線條的鋪成。除了在一些編曲的巧思裡電貝斯吉他偶而會做雙音或和弦的表現，在拍點上，電貝斯吉他通常會與大鼓的鼓點相呼應，盡量避免彼此拍點雜亂，導致整個架構分崩離析，使得其它配器無所適從。

 listen

Bass with Drum set

Bass 音色呈現
Finger, Picking, Slap, Mute

Bass 不適合作為和弦伴奏樂器

Select the instrument for chord definition

樂器組合／
選擇定調和弦的配器

　　前面所提到的爵士鼓組與電貝斯吉他，屬於編曲配器裡的架構，也就是說節奏組的部分確認下來，架構完成之後，就像房子一樣要來進行內部裝潢了，所以會需要可以貫穿全曲基調的配器「定調和弦」。

　　根據音樂的屬性，可以選擇前一章所提到的樂器，鋼琴或吉他類，用來貫穿全曲和弦，當然選擇不會只有鋼琴或吉他，特別是有了架構之後，就有更多空間選擇不一樣的音色，來做和弦的詮釋，讓這個和弦的肉身可以與節奏的骨架合為一體。

樂團編曲節奏擔當—吉他、貝斯、爵士鼓

　　既然提到了節奏組，再回頭討論一下吉他，前一

章針對單一編曲適合使用的樂器進行討論時，特別提到了民謠吉他，而進階到樂團編曲，除了民謠吉他，電吉他在編曲裡更成了不可或缺的重要角色了，吉他除了可以詮釋和弦之外，刷奏的方式也建立了編曲裡的節奏型態走向，所以吉他、貝斯、爵士鼓通常會被統稱為樂團裡的節奏組。

節奏
組合奏

樂團編曲和弦定調─鋼琴、吉他

用來定調和弦基礎的樂器，則是鋼琴與吉他類，如何用和弦來定調音樂呢？演奏方式上可以使用延音的功能，將和弦內音在同時間一起發聲，並讓音符維持一定的時間長度，也可以將和弦拆解，隨著時間的推移分解彈奏(分解和弦)。

鋼琴吉他
定調和弦

除了鋼琴與吉他這類傳統樂器之外，還有著更多的電子合成樂器，其所產生的音色可以提供編曲裡相似的功能，用來補足填滿和弦色彩的作用，但卻不一定有明確的音色類別與名稱。

畢竟這些音色不是真實樂器，是用電腦計算合成出來的新時代產物，可以用各種不同角度去定義這些音色，如何使用就看個人的創意發揮。

合成樂器
的音色

其他和弦應用—合成音色 Pad

　　另外還有一個長期被拿來使用的合成音色類別叫 Pad，這類音色的存在相當虛無飄渺，有時甚至感受不到存在，但這類音色卻又有其存在的必要，用來作為氣氛的鋪陳，能製造空靈的氛圍。

Pad

　　主要作用在於曲子不想被填滿時的微妙感受，甚至可以單獨當作和弦處理的音色，呈現編曲裡的寂靜感。Pad 類別非常廣泛，明亮的、溫暖的、黯淡的、仿人聲的、空氣感等等，以下，有幾個範例讓大家感受一下何謂虛無飄渺的感覺。

Strings

樂器組合／
弦樂

　　這裡討論的弦樂主要是弓弦樂器、提琴類……說到古典音樂的特色,就是大編制弦樂團帶來的磅礡氣勢。電影配樂中,不論是小編制或大編制管弦樂的使用,總是操縱著觀眾的情緒起伏,誰都希望自己的音樂可以加入如此打動人心的元素。

　　但流行音樂裡的弦樂,除非有充足的預算或是好人緣,足以讓你邀請一大群人參與編曲,否則很難達成。基本上,弦樂在流行編曲裡的運用範圍縮小了許多,但弦樂的基本樂性,依舊在流行音樂裡發揮了極大的影響力。

　　弦樂不同於鋼琴與吉他,在樂器的表現上,通常以獨奏線條或是合奏為主,通常不會用單獨一把弦樂

完成一首編曲。

弦樂表情細膩豐富

以小編制弦樂四重奏來說，編制通常為兩把小提琴、一把中提琴與一把大提琴，各自在高中低音域做旋律線條的編排，形成編曲，流行音樂當中也有僅僅使用弦樂四重奏完成的編曲。

或是以鋼琴或是吉他為底，弦樂四重奏以此做線條的鋪成，通常如此編制安排的編曲走向，情緒是傾向細膩豐富的。

弦樂的音色表現豐富，由於融合了不同音域與音色的提琴，可以表現高音的甜美，銳利的穿透力，低音的溫柔與深沉，整體表現優雅，音色纏綿悠揚，柔中帶剛，華麗富戲劇性的強烈情感，非常符合編曲裡的各種情緒需求。

仿弦樂的合成樂器

隨著時代進步，合成樂器也仿效弦樂做了許多替代音色，即使音色已經從真實樂器取樣而來，但真人的情緒動態，畢竟還是難以被機器完全取代，深刻的情感傳達還是音樂最基本的價值所在吧！

但科技進步帶來的便利是，在還沒有預算找人錄音之前，這些替代音色可以協助我們在編曲過程中，

把想像的音符透過接近的音色化為真實，對於仍在摸索學習的過程來說，是不可或缺的輔助。

　　除了弦樂四重奏之外，弦樂在流行音樂裡重要的使用還包括，合奏的合成弦樂音色，雖然不是真正的弦樂團，但合奏的合成弦樂音色，擷取了弦樂本身的樂性優點，用溫暖的頻率包覆著音樂，也可以隨著音樂的起伏提供張力，是編曲上很常見的應用技巧。

　　除了上述這些在編曲裡定調和弦的這些樂器之外，還有許多無法在這裡一一介紹的樂器，例如風琴類，國小的風琴、手風琴、管風琴、口風琴等等。

 listen ————————————————————————————

合成弦樂音色

♭

樂器組合／
獨奏樂器

　　介紹完節奏的架構，也把和弦的頻率補上了，歌曲聽起來似乎完整，卻好像少了點什麼。雖說每一首歌的速度、和弦與節奏組合不同，聽起來就會不一樣，但若照著和弦與單純配器的安排，編曲沒有下足功夫，聽著聽著每首歌的長相不會有特色，Demo 差不多也就這樣。

　　也許歌曲著重情感表達，過多的編曲潤飾，有時候可能也會成為音樂的干擾，所以如果想要編曲再更有個性，這時候可以朝獨奏樂器發展。

用來襯托主旋律

　　前面花了大部分的時間在介紹非獨奏樂器，因為

獨奏樂器無法單一完成完整的編曲，但在一切架構完成之後，就是獨奏樂器可以盡情發揮的時候了，不需要貫穿全曲，只需要畫龍點睛的效果，因此在編曲中算是點綴型的樂器，並提供整首樂曲記憶點。

在一開頭聊到旋律的時候，是不是談過記憶點呢？由於獨奏樂器演奏的是旋律線條，如果設計的好，編曲段落中的旋律線條，極有可能成為喚起大眾對曲目產生印象的重要依據，當然也可能是前奏間奏尾奏的獨奏線條。除此之外，雖然處理的是旋律線條，但更需要考慮的是與主旋律之間相呼應而不衝突，獨奏樂器的線條在編曲中的位置是襯托主旋律的美好，並讓編曲增加一點趣味並增色，目的不是喧賓奪主，所以使用上要特別小心。

獨奏樂器的類別

管樂類有長笛、黑管、雙簧管、薩克斯風、小號、伸縮號等；打擊類的樂器有木琴、鐵琴等；合成樂器的音色則屬於電子音樂類。以往古典類的管樂經常用在流行編曲當中，小品類或是帶點氣質的歌曲，通常適合加入一些木管樂器，需要一點動感熱鬧節奏，可以加入一些銅管樂器的合奏，而現代電音或是比較潮的音樂，更適合加入那些不需定義的合成音色。音色的種類太廣泛，如果有興趣踏入編曲的世界，網路上有聽不完的音色，聽聽它們帶給你什麼樣的感受。

PART ④

不同曲風的編曲

了解旋律、和弦、節奏與配器之後，就能
把想像化為真實，利用素材的加減乘除，
讓編曲風格千變萬化。

Learn to listen and draw pictures in your mind

學著聆聽，
在腦中描繪畫面

　　如何具體地藉由音樂傳達出不同情緒與感受？如何將音樂的溫度帶入人心呢？或許不是所有人都能同理相同的感受，但音樂具有一種渲染力，讓聽眾產生共鳴，覺得被理解、被撫慰。

　　編曲者必須打開感官，品味與欣賞各類曲風，從自身的感受出發，看看心境有什麼樣的轉變。編曲學習初期，可以根據不同曲風，寫下聽到不同音樂時的心境感覺，甚至視覺畫面，很多音樂可以帶入畫面感，想像自己拍攝 MV，讓音樂充滿畫面。

　　音樂出現之初，想當然爾，是不可能產生曲風類型這樣的分類，曲風的出現，是前人憑著直覺與天份，將自身情緒感受具體地藉由音樂的分享，傳達後得到

大部份人相同感受的認同，而被定義歸類，方便後人理解並溝通，然後藉由這樣的經驗做出類似風格的音樂。

感受應該如何定義？除了單純和弦賦予的明暗感，和弦進行間給予的情緒轉折變化，緩慢的速度、沈重的節奏、雀躍輕跳的快節奏，都可以被定義為編曲者想傳達的情緒。

樂器音色的特性，更可以表達態度與個性，而曲風讓人可以有依據，找出適當的樂理與樂器搭配，做出心中想要的樣貌，所以曲風的定義這件事，對於學習編曲的人來說，是一個很好幫助理解與運用的過程。

嚴格來說，隨著時代的改變，曲風愈越來愈無法被定義了，怎麼說呢？任何事情的起頭都從最單純的事情出發，所有定義曲風內容的元素都很簡單，但音樂是多元的，不同曲風之間可以混搭，混搭之後又形成另一種風格。

可以從基本型一路不斷衍生下去，變化至今，已沒有所謂什麼絕對的曲風了，但這也是音樂最有趣的一面，只要願意嘗試，就能無限發想，並從中創造出屬於這個時代的音樂。

♪

Each generation has its own style

每個世代都有屬於自己的風格印記

　　或說曲風分類傳達著時代的共同記憶、審美角度甚至思想觀念，還有歌曲顯現出來的氣質，即使生處在音樂曲風越來越無法被定義的時代，還是必須從一些常見的基本類型入門，以下搜集一些大分類，再細分小類別。

流行音樂類別／ POP FIELD

　　Pop 是 Popular music 的縮寫，歌詞內容以當代潮流為主，是用來彰顯流行文化，編曲呈現上同樣傳達當前最新潮流、最新音色，如同時裝秀一般，每一季或是每一年總會有人引領大眾潮流的走向，一旦被大部分人接受了就成為當代主流。

除了歌曲本身的內在條件之外，在進入市場之前，通常需要大量的商業化包裝，包括建構故事性、話題性、歌手的偶像化、宣傳的途徑……這些企劃與宣傳的商業化操作，在 Pop 裡已成必要的條件，因此也被稱作商業音樂。

Pop 基本上沒有固定的風格可以遵循，反倒是得不斷創新讓別人遵循，這裡可以將過去曾經結合不同類別而形成的流行音樂，做一個簡單的分項介紹：

Pop

Adult Contemporary	當代成人音樂，多為傷感情歌
Britpop	英式搖滾
Bubblegum Pop	泡泡糖流行樂，節奏歡快，主要以青少年取向的流行音樂
Chamber Pop	室內流行樂，小組弦樂演奏曲式，強調優美的旋律、精緻的配樂，乾淨的錄音
Dance Pop	流行舞曲，起源於 20 世紀 80 年代初的流行音樂，特性是快節奏
Dream Pop	夢幻流行
Electro Pop	電音流行
Orchestral Pop	管弦樂流行
Pop / Rock	流行搖滾
Pop Punk	流行龐克
Soft Rock	軟式搖滾、抒情搖滾
K-Pop	韓國流行音樂
J-Pop	日本流行音樂

鄉村音樂類別／COUNTRY FILED

也稱為西部音樂 (Western)，起源於美國工人階級的民間音樂，融合流行音樂、愛爾蘭和凱爾特的小提琴曲、傳統英國民謠與美國西部牛仔音樂、以及來自歐洲移民社區的各種傳統音樂，而藍調音樂則被廣泛地使用於鄉村音樂。

搖滾音樂類別／ROCK FIELD

Rock 起源於 20 世紀 50 年代初期，結合非裔美國人的藍調、節奏藍調、鄉村音樂而成的音樂風格，樂器組合主要聚焦在電吉他、電貝斯與鼓組歌手。搖滾的精神是直接而有力的，除了直接的情歌之外，較具有批判社會與政治的訴求，

也較具有反抗既有制度的思考精神，關注社會問題與生活，存在較多的意識形態。

因此經常為失去方向與信仰的人們帶來力量，所以搖滾音樂經常成為文化與社會運動的推廣者。由於搖滾滿滿的能量，可以讓人藉由接觸這類音樂，透過重拍節奏、噪音吉他的大分貝，將內心深處的壓抑透過吶喊紓解開來，使得搖滾樂成為一種奔放的象徵。Rock 與各種曲風結合衍生出以下各類別：

另類搖滾音樂類別／ALTERNATIVE ROCK FIELD

ALTERNATIVE ROCK 被稱作另類或是替代搖滾，主要是區別於主流搖滾音樂，因此獨立搖滾 (Indie

COUNTRY

Alternative Country	另類鄉村
Americana	美式鄉村
Bluegrass	藍草音樂，美國傳統鄉村音樂，用吉他和斑鳩琴演奏
Contemporary Country	當代鄉村
Country Gospel	鄉村福音
Country Pop	鄉村流行
Honky Tonk	酒吧音樂
Outlaw Country	叛道鄉村
Traditional Country	傳統鄉村
Urban Cowboy	城市牛仔

Rock

Acid Rock	酸性搖滾
Adult-Oriented Rock	成人搖滾
Art Rock	藝術搖滾
Bluse-Rock	藍調搖滾
Death Metal / Black Metal	死亡金屬 / 黑金屬
Doom Metal	末日金屬，毀滅金屬，厄運金屬
Glam Rock	華麗搖滾
Gothic Metal	哥德金屬
Hard Rock	硬式搖滾
Metal	重金屬
Metal Core	金屬蕊
Noise Rock	噪音搖滾
Progressive Metal	前衛金屬
Rock & Roll	搖滾
Thrash Metal	鞭擊金屬

Rock) 與地下音樂 (Underground music) 被歸類於此，區別於主流以外的訴求。

當然探討的面向就不同於主流的社會文化背景，在音樂的呈現上表現一種疏離不在乎的態度，編曲上更講究氛圍鋪成。應該說 ALTERNATIVE 比起主流搖滾音樂，更強調作品的想法、音樂的原創與個性化了。

節奏藍調音樂類別／R&B FIELD

R&B 為 rhythm and blues 的縮寫，取代帶有種族歧視意味的種族音樂 (Race Music)，來統稱從 Blues 脈絡發展下來的黑人音樂，所以 R&B 是一個統稱而非固定的音樂風格。

不同時期會發展出不同風格的 R&B，由於藍調音樂強調是一種抒發苦悶壓抑的情感，早期 R&B 表現悲苦、懊惱、哀怨情緒居多，曲風多為抑鬱低沉。
而在描述深刻的戀愛細節上，搭配黑人濃郁的唱腔與特有的轉音，聽覺上總是特別令人臉紅心跳，光是聆聽音樂就足以讓人感受到那份性感魅力。

同樣代表黑人音樂的福音音樂 (Gospel)，在歌詞與演唱場合意義上屬於世俗音樂與宗教音樂的差別，R&B 代表開放的世俗音樂，而 Gospel 則代表保守的教會音樂。

R&B 意指廣泛的黑人音樂，黑人獨特渾厚的嗓音

Art Punk	藝術龐克
Alternative Rock	另類搖滾
Britpop	英式搖滾
Crossover Thrash	跨界鞭擊
Crust Punk	地殼龐克
Experimental Rock	實驗搖滾
Folk Punk	民謠龐克
Goth / Gothic Rock	哥德搖滾
Grunge	油漬搖滾，垃圾搖滾，頹廢搖滾
Hardcore Punk	硬核龐克
Hard Rock	硬蕊搖滾
Indie Rock	獨立搖滾
New Wave	新浪潮
Progressive Rock	前衛搖滾
Punk	龐克搖滾
Shoegaze	自賞搖滾，低頭搖滾, 瞪鞋搖滾
Steampunk	蒸氣龐克

與極具生命力的靈魂唱腔，加上靈活變化又強烈的節奏運用，不受節拍限制的即興發揮，在音樂裡悠遊自得地流轉情緒，這些都是 R&B 獨特的魅力來源。

舞曲、電子音樂類別／DANCE 、 ELECTRONICA FIELD

這類音樂一開始主要被認定為舞蹈的流行樂，是盛行在夜店供人跳舞的快節奏音樂，但當然不只限於夜店，音樂著重在節拍，歌曲本身不會太複雜，音色使用上多為合成樂器，自然的真實樂器比重較少，在風格取向上也相當受到主流流行音樂的影響。

代表性人物多與流行音樂歌手重疊，這類歌手多為注重舞蹈表現的藝人。電子舞曲的分類廣泛，從速度配器到鼓點節奏的模式差異、環境的使用、舞蹈的結合，都是讓電子舞曲可以做更多細項區分的依據。

包括最近相當受到矚目的歐陸電音，也屬於這個範疇，近期出現的 EDM (Electronic Dance Music) 一詞，顯示這類音樂已是自成一格的潮流了。

另外，這類音樂也經常被 DJ 用於連續播放的清單，使用再混音 (Remix) 的方式，銜接許多曲目甚至再創作。所以 DJ 跟這類音樂有著密不可分的關係。

R&B

Contemporary R&B	當代節奏與藍調
Disco	迪斯可
Doo Wop	嘟喔普，一種和聲的形式
Funk	放客
Modern Soul	現代靈魂樂
Soul	靈魂樂

Club / Club Dance	俱樂部舞曲
Breakbeat / Breakstep	碎拍舞曲
Disco	迪斯可
Electro-swing	電子搖擺舞曲
Future Garage	未來車庫舞曲
Garage	車庫舞曲
Hardcore	硬蕊舞曲
Hard Dance	硬舞曲
Hi-NGR / Eurodance	歐洲舞曲
House	浩室舞曲，在不大的空間裡組織 dance DJ 播放的音樂形式多樣
Jungle / Drum' n' bass	叢林舞曲，以鼓和貝斯為主的電子音樂
Trance	出神音樂
Techno	高科技舞曲
EDM	電子舞曲

饒舌音樂類別／ RAP FIELD

　　饒舌音樂也可稱為嘻哈音樂 (Hip-hop) 或是說唱音樂，是一種在有襯樂 (背景音樂) 的狀態下，吟誦著帶有律動 (節奏感) 說唱內容的音樂形式。在廣義的嘻哈文化下，包含了 MC (microphone controller)(rapper)、DJ (Disc Jockey)、 Scratch (刮盤)、Breaking (地板霹靂舞)、塗鴉、街頭藝術等等，嘻哈文化出現在 1970 年代美國貧民區的青年族群，大多為紐約的美國黑人。內容用以真實表達被壓迫的都市下層階級心聲，也是全美黑人社區間的溝通系統。

　　饒舌音樂的源頭取材於非洲音樂與當地的口語傳統，再與北美音樂做結合，並使用創新的音樂科技結合即興創作而生，1980 年代以前主要在美國發展，1980 年代後，逐漸成為其他國家音樂風格中重要的一部分。

新世紀音樂類別／ NEW AGE FIELD

　　最初是用於幫助冥想並洗滌心靈、詮釋精神內涵，營造一種大自然或浩瀚宇宙的廣闊感，來釋放內心積聚已久的壓力。因此這類音樂與療癒有很大的關聯，音樂的特色很少具有強烈的節奏，大多輕柔悅耳甚至助眠，純樂器演奏多過人聲獨唱，人聲多為輕柔氣氛的鋪成，經常使用具有東方色彩的樂器或調性。

　　相較於明亮的西方流行音樂，為了帶來心靈的寧靜，會傾向夾帶一些神秘色彩的元素，甚至還會加入

RAP

Alternative Rap	另類嘻哈
Bounce	彈跳音樂
Hardcore Rap	硬蕊嘻哈
Hip-Hop	嘻哈音樂
Latin Rap	拉丁嘻哈
Old School Rap	舊學派嘻哈
Rap	饒舌
Underground Rap	地下嘻哈

NEW AGE

Ambient	環境
Healing	療癒
Meditation	冥想
Natural	自然
Relaxation	放鬆
Travel	旅途

許多蟲鳴鳥叫的大自然環境音。隨著時代的推進，除了前面提到的傳統樂器之外，電子樂器音色的多樣性與超越現實想像的特色，為 New Age 注入更多的神秘與沈靜的色彩。

爵士音樂類別／ JAZZ FIELD

爵士樂在 19 世紀已有雛形，在 20 世紀初期的美國紐奧良，由一些退伍的軍樂隊成員組成了街頭樂隊，算是早期發展的爵士音樂。爵士樂最令人嚮往之處在於，音樂演奏過程當中解放了演出者的自由意識，每一次的演奏不需要固定的模式跟音符。

隨著自身情緒起伏自在即興，並隨時從聆聽團員們音樂裡傳達出的訊息做應對。需要相當程度學習與歲月的累積，才能掌握的音樂型態，複雜的和弦與節奏的熟練度，是創作爵士樂的必備條件。

福音音樂、當代基督音樂類別／
GOSPEL、 CONTEMPORARY CHRISTIAN MUSIC FIELD

福音音樂是基督教音樂的一種派別，內容主要視當代文化與社會背景而異，很明確地以宗教或儀式為目的。

JAZZ

Acid Jazz	酸爵士
Avant-Garde Jazz	前衛爵士
Contemporary Jazz	當代爵士
Cool	冷爵士
Crossover Jazz	跨界爵士
Fusion	融合爵士
Latin Jazz	拉丁爵士
Mainstream Jazz	主流爵士

GOSPEL

Christian Metal	基督金屬
Christian Pop	基督流行
Christian Rap	基督說唱
Christian Rock	基督搖滾
Classic Christian	古典基督
Contemporary Gospel	當代福音
Gospel	福音
Christian & Gospel	基督與福音
Praise & Worship	盛讚與崇拜

拉丁音樂類別／LATIN FIELD

指的是拉丁美洲音樂，也就是美國以南到南美洲最南端的廣大區域，古印第安人在此創造文化，音樂高度的發展，當時已使用許多傳統的打擊樂器，然後經過了 300 多年的殖民統治，融合了歐洲音樂、印地安音樂、非洲音樂，而形成了多元的拉丁音樂。

由於複雜的融合，音樂內容有相當程度的層次表現，如此產生的拉丁音樂，帶來了豐富濃郁的色彩，受到廣大聽眾的喜愛，Latin music 最令人嚮往的，是其熱情奔放、充滿活力的節奏，如同身處巴西嘉年華會的現場，令人想隨之起舞。

世界音樂類別／WORLD MUSIC FIELD

世界音樂的分類是泛指西方音樂混搭發展中或落後地區，具特殊風格並改良過的傳統音樂而形成的新音樂，而西方音樂文化以外的傳統發展到一個程度，會自成一個獨立的音樂類別，如拉丁美洲的音樂。

無伴奏合唱、阿卡貝拉類別／ACAPPELLA FIELD

起初是指一種無樂器伴奏的純人聲組合，完全以人聲取代樂器或節奏組，但現今在流行音樂裡的 Acappella，則泛指一種演唱的形式，編曲中人聲比重大，有樂器伴奏，不再單指純人聲。

LATIN

Argentine Tango	阿根廷探戈
Bossa Nova	巴薩諾瓦
Contemporary Latin	當代拉丁
Flamenco / Spanish Flamenco	佛朗明哥 - 熱情奔放，節奏明快
Latin Jazz	拉丁爵士
Portuguese Fado	葡萄牙法多

PARt ⑤

編曲過程體驗

介紹完編曲的基本內容之後，接下來提供一些素材，讓大家跟著步驟體驗編曲的流程。

原創旋律的編曲生成

原曲 Demo

原曲 Demo

通常在進行編曲之前，會先拿到旋律的 Demo，拿到旋律的 Demo 之後，編曲要怎麼展開呢？範例歌曲的 Demo 用木吉他簡單示意了基本的和弦與節奏，用來襯托旋律，接著將 Demo 一步一步延伸成完整的編曲，我把 Demo 寫成樂譜呈現（見附錄）。

Step.1

定調

從 Demo 中感受到了清新的民謠風格，旋律帶有陽光與朝氣的感覺，於是我決定順勢加強這樣的氛圍，試著加快原曲的速度 124 到 132，接著打算延續原 Demo 以木吉他為基礎打底，然後根據不同的段落，試著做出不同節奏形態的層次。

段落層次安排

純吉他
做架構

除此之外，還整理出了前奏與尾奏的處理方向（和弦決定），此時若要以這樣純吉他單一樂器作為一首編曲，也是很完整的，聽看看第一階段編曲的音樂呈現。

確認了整首歌的編曲方向之後，我打算加入整套爵士鼓，若把歌曲分為 ABC 三段來看，從前奏到 A 段用純木吉他本身自帶的節奏，到 B 段開始加入爵士鼓，聽看看第二個階段編曲的音樂呈現。

Step.2

吉他 + 節奏組的鼓

力道更立體

加入
爵士鼓

加入鼓聲節奏之後，是不是覺得比起純吉他，整體音樂的力道更立體了，回顧之前的章節，還記不記得跟隨著爵士鼓而來的樂器是什麼呢？節奏組似乎還少了一枚，沒錯，就是貝斯，讓我們把貝斯加入這個樂團，聽看看第三個階段編曲的音樂呈現。

Step.3

吉他＋節奏組的鼓＋
節奏組的貝斯

多了安定感

加入貝斯

加入貝斯之後，整段音樂如同踩得到底一般增加了安定感。基本上這樣的編曲結構聽起來已經有一定的完整度了。

Step.4

吉他＋節奏組的鼓＋節奏組
的貝斯＋和弦音色的電鋼
琴、風琴類與電吉他

增添飽滿度

加入和弦類
音色

接下來要為編曲增色，也許可以加入一些飽滿度，讓音樂裡的和弦更有溫度一點，我們來試試加入電鋼琴、風琴類與電吉他，來聽看看第四個階段編曲的音樂呈現。

Step.5

吉他＋節奏組的鼓＋節奏組的貝斯＋和弦音色的電鋼琴、風琴類與電吉他＋其他音色

發展副線條

加入其他音色的副線條

有沒有一種音樂從骨架逐漸生長出肉的感覺，架構完成之後，來找點有趣的事情吧！除了旋律的主線條之外，可以試著挑出適合做單一線條的樂器來做副線條的表現，來聽看看第六個階段編曲的音樂呈現。

Step.6

吉他 + 節奏組的鼓 + 節奏組的貝斯 + 和弦音色的電鋼琴、風琴類與電吉他 + 其他音色 + 電子效果

點綴裝飾

加入電子效果音色

接著再加一個電子效果類的音色試試看，來聽看看第六個階段編曲的音樂呈現。

Step.7

吉他＋節奏組的鼓＋節奏組的貝斯＋和弦音色的電鋼琴、風琴類與電吉他＋其他音色＋電子效果＋人聲演唱

編曲完成

加上人聲演唱後，就完成了一首歌的編曲。聽聽整個編曲加上演唱主旋律的音樂呈現。

加入 Vocal

p.s

同一個旋律，
不同編曲的比較

變換風格

其實，示範分享以上的編曲過程之後，就會發現歌曲與原本的 Demo 已經全然不同了，新編曲會賦予歌曲新的生命。接下來來做一個風格完全不同的嘗試，相同的旋律也能在改變了速度和弦與配器之後，轉變成不同的樣貌。給大家聽同一段旋律的不同編曲，可以比較二者的差別。

換一個形式
的編曲

再等一下（Demo旋律譜）

曲：李艾璇

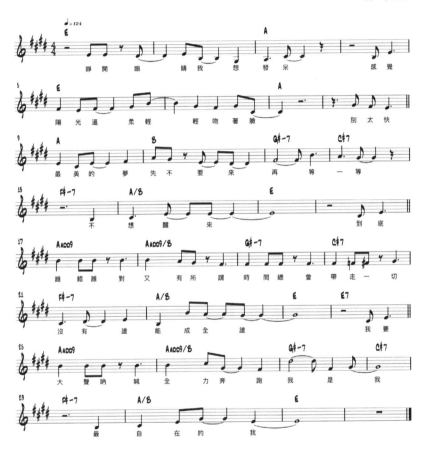

再等一下（編曲和弦）

曲：李艾璇

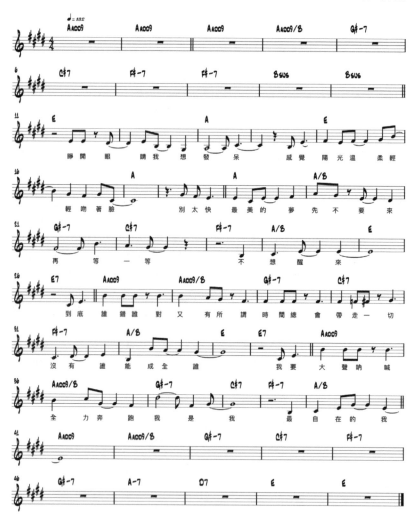

再等一下（配樂編曲和弦）

曲：李艾璇

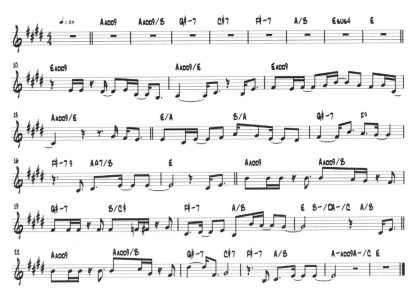

The End

結語

玩一玩，說不定你也能
創作出很厲害的作品

　　讓大家體驗整個編曲過程的介紹到此完成了，以上介紹的步驟是一個很基本的過程，但這樣的過程可以有很多不同的排列組合。大家開始學習之後，會有很多機會摸索出自己的習慣與方法。

　　有了初步的認識之後，如果開啟了對編曲的興趣，就開始動手嘗試玩玩看吧！現在手機 APP 和網路上有很多編曲軟體，功能簡單、專業齊全都有，懂音樂的人能用，不懂音樂的人也能玩。

　　樂理不是了解音樂最重要的事，而是讓編寫音樂可以更上一層的一把鑰匙。藉由這些工具的輔助，可以讓大家在學會樂理之前，憑藉著耳朵，用新時代的方式學習新的編曲模式。即使對不太懂音樂的人來說，也不會太難上手，放膽去玩。

　　這本書的目的是想讓沒有音樂概念的人打開一扇窗，知道可以從什麼角度切入去學習音樂。但最終好聽的音樂，真的是從耳朵與身體的律動感受學習而來的，打開你的耳朵和心，準備接收各種刺激吧！

Taking notes

旋律的魔法師

關於編曲，你想知道的事

作　　者　李艾璇

設　　計　Bianco Tsai

社　　長　林仁祥

總 編 輯　陳毓葳

出 版 者　沐光文化股份有限公司

發　　行　沐光文化股份有限公司

　　　　　台北市大安區安和路 2 段 92 號地下 1 樓

　　　　　電話／(02)2805-2748

　　　　　E-MAIL／sunlightculture@gmail.com

印　　製　通南印刷股份有限公司　電話／(02) 2221-3532

總 經 銷　大和書報股份有限公司　電話／(02) 8990-2588

　　　　　傳真／(02) 2299-7900　地址／新北市五股工業區五工五路 2 號

　　　　　E-mail／liming.daiho@msa.hinet.net

特別感謝

BASS 音色示範、再等一下歌曲演奏／BASS 手 陳紀烽

再等一下、小星星和聲版 歌曲演唱示範／歌手 田曉媛

吉他音色示範、再等一下歌曲演奏／吉他手 鍾承洋

定　　價　290 元

初版一刷　2021 年 04 月

旋律的魔法師 / 李艾璇著 . -- 初版 . -- 臺北市：
沐光文化股份有限公司, 2021.04
　面；　公分
ISBN 978-986-99425-3-9(平裝)

1. 編曲

911.76　　　　　　　　110004789